BIBLIOTHÈQUE
DU THÉATRE MODERNE

ADIEU PANIERS!

COMÉDIE EN UN ACTE, EN PROSE,

DE

M. ALPHONSE DE LAUNAY

Représentée pour la première fois sur le Théâtre-Français, par les Comédiens ordinaires de l'Empereur, le 30 Mai 1864.

PARIS
E. DENTU, ÉDITEUR
LIBRAIRE DE LA SOCIÉTÉ DES GENS DE LETTRES
PALAIS-ROYAL, 17 ET 19, GALERIE D'ORLÉANS
Et à la LIBRAIRIE CENTRALE, 24, Boulevard des Italiens.

1864

ADIEU PANIERS !...

Coulommiers. — A. Moussin et Charles Unsinger.

ADIEU PANIERS!

COMÉDIE EN UN ACTE, EN PROSE,

DE

M. ALPHONSE DE LAUNAY

Représentée pour la première fois sur le Théâtre-Français, par les Comédiens ordinaires de l'Empereur, le 30 Mai 1864.

PARIS

E. DENTU, ÉDITEUR

LIBRAIRE DE LA SOCIÉTÉ DES GENS DE LETTRES

PALAIS-ROYAL, 17 ET 19, GALERIE D'ORLÉANS

Et à la LIBRAIRIE CENTRALE, 24, Boulevard des Italiens.

—

1864

Tous droits réservés.

A MONSIEUR GEFFROY

l'éminent artiste,

*Cette bluette, à laquelle son grand talent
a donné la vie,
est dédiée par l'auteur reconnaissant.*

ALPHONSE DE LAUNAY.

Personnages :

LE COLONEL.	MM. Geffroy.
MULLER, ordonnance du colonel.	Coquelin.
FRANK.	Worms.
UN NOTAIRE.	Tronchet.
UN DOMESTIQUE.	Masquillier.
M^{me} RIGAUD.	MM^{lles} Jouassin.
IRÈNE, sa fille.	Marie-Royer.

La scène est de nos jours, dans un château.

S'adresser pour la mise en scène à M. BAPTISTE, Régisseur de de la scène de la Comédie-Française.

ADIEU PANIERS !...

Petit salon au rez-de-chaussée, donnant sur un parc; porte à deux battants, au fond. De chaque côté, une fenêtre ouverte sur le paysage ; portes latérales; guéridon avec albums, journaux ; table à manger; entre les portes latérales de gauche un piano.

SCÈNE PREMIÈRE

Le COLONEL, FRANK, Madame RIGAUD, IRÈNE ; de temps en temps, MULLER.

La fin du déjeuner : Madame Rigaud verse le café du colonel. — Irène est debout à la glace. Elle relève et accroche la jupe de son amazone, arrange ses cheveux. — Frank debout, entre le colonel et madame Rigaud, sa tasse de café à la main.

LE COLONEL, tirant sa montre.

Voyons, rendez-vous à midi chez maître Dufrêne, mon notaire... il est onze heures et quart ; oui, j'ai le temps de fumer mon cigare.

FRANK.

Oh ! colonel, la fin de l'histoire !

LE COLONEL.

Ah ! des histoires ! des histoires ! Frank, il me semble que vous avez bien du goût pour les histoires militaires !... ah ça ! est-ce que, franchement, vous auriez la vocation ?

IRÈNE, se tournant un peu.

M. Frank ?... je n'en crois rien du tout !

LE COLONEL.

Ni moi non plus! Votre père, mon vieil ami, vous a envoyé à moi pour que je vous engage dans mon régiment.. une drôle d'idée ! Vous avez quelques vingt mille livres de rente, les plus belles relations, vous entrez dans la vie par la porte rose et vous auriez l'idée d'abandonner tout cela pour des

factions au soleil ou à la gelée et pour des nuits de corps-de-garde ou de salle de police ?

FRANK.

Heu! ces considérations m'ont bien un peu refroidi à l'endroit de la gloire.

IRÈNE, descend un peu sur le même plan que Frank, le regardant en dessous.

Vraiment ?

FRANK.

Vraiment! (Bas à Irène.) Et d'autres encore! (Au colonel) Colonel, la fin de l'histoire !

LE COLONEL.

Va pour la fin de l'histoire. (Il allume son cigare et s'installe ; tout le monde se groupe autour de lui. Frank prend une chaise, la place à la droite du colonel et l'indique à Irène. Irène se tient debout un instant puis s'assied.) Voilà! nous débouchions donc au pied d'un petit mamelon sur lequel, deux ans auparavant, nous avions creusé la tombe de votre pauvre mari, madame Rigaud, de votre père, Irène !

MADAME RIGAUD, se couvrant les yeux.

Ah! colonel!

LE COLONEL.

Triste mais glorieux souvenir, madame Rigaud! Votre mari est bien mort!... d'une belle mort de soldat !

IRÈNE.

Il était brave, n'est-ce pas?

LE COLONEL.

Un lion!... Donc nous étions comme cela, tenez : moi, au milieu, Irène à ma droite, cavalcadant, ne tenant pas en place, voulant à tout moment se lancer dans la plaine et donner carrière à son beau cheval impatient... un peu en arrière, à gauche, Müller. (Se retournant.) N'est-ce pas Müller ?

IRÈNE.

Il n'est pas ici, il est allé seller les chevaux.

LE COLONEL.

Ah! oui! seller les chevaux!... Vous y tenez donc toujours à votre promenade ?

IRÈNE.

Mais certainement! Vous voyez que j'ai déjà passé mon amazone.

LE COLONEL.

Enfin!.. Tout à coup je sens que ma jument boite!.. Gazelle boiter! cela m'inquiète naturellement!...

MADAME RIGAUD.

Vous laissez refroidir votre café!...

LE COLONEL.

Ça ne fait rien! Pendant que je mets pied à terre et que je visite les pieds avec Müller... (A Frank.) Figurez-vous, mon ami, que la pauvre Gazelle avait une énorme pierre dans le sabot!... mademoiselle Irène qui est bien le démon même de l'indiscipline... hou! la vilaine!... m'a-t-elle fait souffrir ce jour-là!

IRÈNE.

Vous ne me le pardonnerez jamais, n'est-ce pas?

LE COLONEL.

Jamais, petit diable! — Mademoiselle Irène, donc était partie malgré mes ordres et courait en avant, amazone intrépide, sautant les fossés, les ravins! Tout à coup, comme je remontais à cheval, j'entends un cri désespéré au tournant du mamelon, et qu'est-ce que je vois? Un grand gredin d'arabe qui avait enlevé la pauvre petite, la liait à l'arçon de sa selle et se préparait à fuir avec sa proie, accompagné de trois autres brigands comme lui!

FRANK, avec terreur.

Oh!

IRÈNE, joyeusement.

Eh bien? j'en suis revenue vous voyez!

LE COLONEL.

Ah! canaille! ah! misérable m'écriai-je en lançant Gazelle qui volait comme l'ouragan! Dieu quelle bête!... Quel jarret! Elle ne boitait plus allez! Ah! triple brute! tu vas t'amuser à rencontrer des pierres pointues et à mettre pied à terre!...

MADAME RIGAUD.

Mais, mon ami, ce n'était pas votre faute!

LE COLONEL.

Si!... c'était ma faute! et je n'avais plus qu'à la sauver ou à me brûler la cervelle!... (Ils se lèvent, le colonel vient sur le premier plan. Un domestique enlève le couvert.) Pendant ce temps Gazelle dévorait la plaine! Je gagnais du terrain!... J'arrive à portée de pistolet; d'une balle, je casse les reins de l'arabe qui tenait la corde... j'en tue un autre de mon sabre, et si maladroitement, que du choc, je suis désarçonné et tombe près de notre pauvre Irène évanouie!... Vous voyez la position... les deux autres se disposaient à m'écraser comme un colimaçon... mais ils avaient compté sans Müller, sans mon vieux Müller, qui était déjà à mes côtés, brûlait la cervelle à l'un et ne faisait qu'une bouchée de l'autre!

MULLER, apparaissant au fond.

Mon colonel!.....

LE COLONEL.

N'est-ce pas que c'est vrai, cela, Mûller..... n'est-ce pas que nous te devons la vie, mon vieux brave ?

MULLER haussant les épaules.

Des bêtises

LE COLONEL.

Chut !..... Assez !..... nous te devons la vie ! pas d'observations !.....

MULLER.

Suffit !...

LE COLONEL.

Ma foi, pour le coup, l'émotion est par trop forte, à peine ai-je le temps de remercier le bon Dieu ! car, voyez-vous, dans le danger, dans la douleur, c'est toujours là-haut qu'on regarde !... Et je m'évanouis, moi aussi... mais là, comme une femme ! en syncope... moi-même !... c'est drôle, n'est-ce pas ? Quand je revins à moi, la première figure que je vis, ce fut celle de notre chère petite Irène !... (Madame Rigaud émue lui prend les mains, ainsi font Irène et Frank.)

LE COLONEL.

Eh bien, oui !... c'était cette chère petite qui oubliait son danger, ses pauvres petits bras meurtris, ses mains ensanglantées, et qui, fixant sur moi son grand œil bleu, guettait mon réveil et essuyait la sueur qui ruisselait sur mon front. Je me crus au ciel, entouré par les anges !

IRÈNE, joyeusement et sautant au cou du colonel.

Oh ! colonel, je vous aime bien !..

LE COLONEL, étonné et très-ému. Il regarde Irène comme s'il sortait d'un rêve, sa figure s'illumine, et c'est en éclatant de rire qu'il dit :

Allons donc ! ne dites pas de ces choses là !...

MULLER.

Colonel !

LE COLONEL.

Quoi ?

MULLER.

Sellés !

IRÈNE.

Quel bonheur !

LE COLONEL, à part.

Oh ! que le diable emporte la promenade...

IRÈNE.

Je vais bien vite prendre mes gants et ma cravache!.. Monsieur Frank, vous serez mon écuyer, n'est-ce pas?

FRANK.

Et j'entre tout de suite en fonctions. (Irène sort.) Allons, Müller, à l'écurie.

LE COLONEL.

Ta, ta, ta. (A Müller.) Les chevaux sont bien sanglés, n'est-ce pas? (Geste affirmatif de Müller.) Ces selles de femmes tournent si facilement! (Pause.) La croupière n'est pas trop tendue? (Müller indique par geste qu'on peut passer la main.) Bien! Les gourmettes ne blessent pas?

MULLER.

Inspection passée, fixe!

LE COLONEL.

Müller, tu vas monter à cheval à ma place et accompagner ces enfants. Pas de galop! et pas d'imprudences.

FRANK.

Oh! mademoiselle Irène est une excellente écuyère.

LE COLONEL.

Excellente?... Trop bonne, monsieur, il faut courir à travers bois, sauter des haies, des fossés, et l'on se fait rapporter chez maman avec un bras ou une jambe cassé. (Sévèrement.) Müller, tu m'en réponds sur ta tête!

MULLER, montrant le temps qui se fait sombre.

Orage!!

IRÈNE, entrant.

Me voilà prête! comment me trouvez-vous?

LE COLONEL.

Jolie comme un diable.

IRÈNE.

Et vous, monsieur Frank?

FRANK.

Belle comme les anges!

IRÈNE.

Ange ou diable?.. il faudrait s'entendre cependant!

FRANK.

Eh bien... belle comme l'amour!

IRÈNE.

Comme l'amour? (Joyeusement en sortant avec Frank.) à la bonne heure!

LE COLONEL.

Il a trouvé le mot, l'enfant ! il a trouvé le mot ! (Il tire sa montre.) Ah ! mon Dieu ! midi moins cinq... et mon rendez-vous chez le notaire... moi, un militaire, déshonoré aux yeux d'un tabellion. (Il va chercher son chapeau et sa canne près de la porte du fond, et voit Irène qui monte à cheval.) Ah ! la voilà qui monte à cheval ! Est-elle leste et pimpante... Mais regardez-là donc, madame Rigaud, est-elle assez jolie !

MADAME RIGAUD.

Vous la voyez avec des yeux prévenus.

LE COLONEL.

Prévenus !... (A part.) Au fait !... (Haut.) Ah ! mon Dieu ! dire qu'il y a seize ans c'était haut comme ça... et puis ça pousse, ça pousse... un beau matin on trouve cela si développé, si épanoui, si femme, qu'on n'ose plus même... ma parole d'honneur, il m'arrive parfois d'hésiter à la tutoyer.

MADAME RIGAUD,

Et l'on s'aperçoit que la petite fille qui, hier, encore, jouait à la poupée, est aujourd'hui...

LE COLONEL, l'interrompant.

La grappe presque mûre qui n'attend plus qu'un dernier rayon de soleil.

MADAME RIGAUD, confidentiellement.

Et si ce dernier rayon de soleil était venu !

LE COLONEL.

Comment ?

MADAME RIGAUD.

Si je m'étais aperçue qu'Irène devient sérieuse et rêve souvent et que la vie semble lui découvrir de nouveaux horizons ? Cela mon ami, dans toutes les langues se nomme amour !

LE COLONEL.

Amour ?

MADAME RIGAUD.

Et si je vous laissais entrevoir un projet qui vous rendra bien heureux.

LE COLONEL.

Moi ?

MADAME RIGAUD.

Sans doute, puisque cela rendra Irène heureuse ! Vous l'aimez bien ! n'est-ce pas ?

LE COLONEL.

Parbleu !... Mais parlez donc !... Vous me mettez sur le gril...

MADAME RIGAUD, confidentiellement.

Vous n'y songez donc pas? un mariage !...

LE COLONEL, effaré.

Un mariage ? quoi ? vous penseriez. (Il rit et il étouffe d'émotion.) Ah ! parole d'honneur vous me portez là un coup ! diable de femme, allez ! ah! madame Rigaud ! mille canons, vous me faites plaisir.

MULLER, entrant, (tonnerre lointain, pluie.)

Colonel !

MADAME RIGAUD, très-étonnée.

Mais ! (Elle considère avec surprise le colonel qui se frotte les mains.) C'est étrange ! que pense-t-il donc ?

LE COLONEL.

Quoi ?

MULLER.

Contre ordre pour la manœuvre.

LE COLONEL.

Ah ! voici qu'il pleut ?.. ma foi tant mieux !

IRÈNE, rentrant avec Franck.

Mais non, pas tant mieux. Oh! notre pauvre promenade !

LE COLONEL.

Ah ! c'est vrai ! chien de temps! et il faut que je sorte avec cela !

IRÈNE.

D'abord je ne sais pas pourquoi Müller nous fait rentrer, ça m'est bien égal la pluie !

FRANK.

Ça nous est bien égal la pluie !

LE COLONEL.

Des rebellions ? contre son supérieur ?

IRÈNE, boudant.

Oh !...

LE COLONEL.

Ne soyons pas triste, ma petite Irène, tenez je vais être de retour dans une demi-heure ! nous ferons une partie de billard ! Voulez-vous ? hé ! vous aimez le billard ! hou ! elle boude ! vilaine ! non, elle rit ! là, montrez vos jolies perles, petit lutin !

IRÈNE.

Allons, monsieur Frank, de la résignation !

FRANK.

Résignons-nous.

LE COLONEL.

Bien ! allons, mes enfants, à tout-à-l'heure !... (Il sort en regardant amoureusement Irène qui sort pour aller changer de vêtement; près de la porte il s'arrête encore pour l'admirer. Irène lui envoie un baiser; puis il s'en va en sautant et en chantant :)

Allons en vendange
Les raisins sont bons.

SCÈNE II

IRÈNE, FRANK, MADAME RIGAUD.

FRANK.

Je n'ai jamais vu le colonel aussi gai !...

MADAME RIGAUD, songeuse.

Oui... très-gai !... (A part.) Trop gai peut-être !...

FRANK.

Quel charmant homme !... impossible de ne pas l'aimer !

MADAME RIGAUD.

Si vous saviez tout ce qu'il a fait pour Irène !...

FRANK.

Je le sais... il lui a sauvé la vie...

MADAME RIGAUD.

Plus encore ! il nous a recueillies, aimées, protégées ! sans lui, que fussions-nous devenues après la mort de mon pauvre mari ? car vous savez qu'à la guerre, ce sont des balles et non des pépites d'or que l'on récolte !

FRANK.

Oh ! le brave cœur...

MADAME RIGAUD.

Et si vous saviez comme il a fait douce son hospitalité ! et de quelles délicatesses il a accompagné ses bienfaits! tenez, ce château dont je vous fais les honneurs, monsieur Frank... ce château est le sien !... nous ne sommes que ses hôtes ici !... vous en seriez-vous douté ?

FRANK.

Vraiment non !

ADIEU PANIERS...

IRÈNE, rentrant.

Alors, qu'allons-nous faire par ce déluge ! le temps est à l'élégie ! soyons élégiaques, voulez-vous ?

« De la dépouille de nos bois
« L'automne avait jonché la terre.

FRANK.

Oh ! vous me mettez la mort dans l'âme !

IRÈNE.

Eh bien, lisez-moi le conte que vous avez commencé hier...

FRANK.

A vos ordres, mademoiselle. (Il va chercher un livre sur le guéridon.)

IRÈNE, elle s'installe à la table à ouvrage et prend une broderie. — Madame Rigaud se place au guéridon un peu en arrière.

C'est très-amusant ! où en étions-nous ?

FRANK.

A l'endroit où le prince Ali-Khan a obtenu un rendez-vous de la belle Leila.

IRÈNE.

Qui entre nous n'a pas trop l'air de respecter les convenances.

FRANK.

Oh !... en Orient ! (Il feuillette le livre.)

MADAME RIGAUD, cherchant dans sa corbeille à ouvrage.

Où est donc mon dé à présent ? Bon ! Je l'ai au doigt ! — (A part). Je ne sais plus où j'ai la tête ! Cette gaîté du colonel...

FRANK.

Ah !.. voici !... Je commence !

IRÈNE.

Nous sommes tout oreilles !...

FRANK, lisant.

« Il était l'heure de la prière du soir, et le soleil en se
« plongeant sous l'horizon étalait son éclatant manteau de
« pourpre et d'or !...

IRÈNE, travaillant.

Oh !... votre soleil a des allures de paon ou de parvenu.

FRANK.

Railleuse !...

IRÈNE.

Continuez donc je vous prie.

FRANK.

« Bientôt une zône de feu ceignit l'immense base de la
« voûte céleste, comme une large frise d'or dont serait
« entouré le dôme élégant d'un temple de lapis ; les étoiles,
« comme autant de Peris lumineuses, déploraient sous le
« voile du deuil le départ de l'astre.

IRÈNE.

Ne pourriez-vous me montrer un peu le prince et la princesse ?

FRANK.

Il n'y a plus qu'une dizaine de pages de descriptions...

IRÈNE.

Dix pages de descriptions contre deux femmes seules, c'est dix de trop !... passez !...

FRANK, feuilletant le livre.

« Le firmament en magicien habile.... » Ce n'est pas encore cela !... Ah ! nous y voici !... « Tout-à-coup Ali-Khan vit
« arriver à lui son élégante amie, belle comme l'aurore à son
« lever, et tous deux s'assirent sous la voûte épaisse des
« myrtes et des orangers...

IRÈNE.

Ah ! A la bonne heure !... et qu'advint-il de ces amoureux chimériques ?

FRANK.

Vous allez voir !... « Alors le prince se mit aux genoux de
« la jeune fille, et plongeant son regard attendri dans ses beaux
« yeux humides, et faisant passer toute son âme dans sa voix,
« il lui dit : O Leila, ô mon rêve, ma bien-aimée, ma reine,
« je suis à tes pieds, soumis comme un esclave...

IRÈNE.

Et c'est arrivé ?...

FRANK.

C'est imprimé, mademoiselle.

IRÈNE.

Ah !... alors c'est très-bien de sa part ce petit discours !...

FRANK.

Vous trouvez ?

IRÈNE.

C'est évidemment le langage d'un prince bien élevé... n'est-ce pas, maman ?..

MADAME RIGAUD, très-préoccupée.

De quoi s'agit-il, mon enfant?

IRÈNE.

D'un jeune seigneur amoureux qui fait acte de soumission absolue à sa femme.

MADAME RIGAUD.

Ah! oui! ces messieurs prennent toujours de ces engagements en allant à la mairie, et ils invoquent la prescription, en revenant de l'Église.

IRÈNE.

Ah!... c'est-à-dire qu'esclaves la veille, ils deviennent tyrans le lendemain?... Voilà ce que je ne tolérerai jamais! Ah! mais!... (Fixant Franck.) Non, monsieur, non, jamais!...

FRANK.

Ceci, mademoiselle, implique une promesse!...

IRÈNE.

Je ne fais pas de promesses, monsieur, c'est une déclaration de principes! Ainsi vous guettez mes paroles, vous vous mettez en embuscade pour surprendre ma pensée? mais je ne me laisserai point dévaliser! Eh! bien, non, monsieur, non, je ne permettrai pas à mon mari cette souveraineté ridicule qu'il voudrait s'arroger; il sera soumis; il se rendra à tous mes désirs, à tous mes caprices, et à cette condition seule il sera le chef de la communauté.

MADAME RIGAUD, riant.

Et s'il désobéit tu le mettras au pain sec?

FRANK.

Et à genoux au milieu de la classe avec des oreilles d'âne.

IRÈNE.

Oui, avec des oreilles d'âne! et pour commencer, monsieur, venez ici.

FRANK.

Oui, mademoiselle.

IRÈNE.

Voyons, savez-vous seulement tenir des écheveaux de fil?

FRANK, avec une humilité comique.

J'apprendrai, mademoiselle.

MADAME RIGAUD.

Irène, tu n'as pas vu ma laine verte?

IRÈNE.

Non, maman!... tu as brodé hier soir dans ta chambre... veux-tu que j'aille la chercher?

MADAME RIGAUD.

Non, non, c'est inutile, j'y vais. (Elle sort.)

IRÈNE, elle prend un écheveau de soie et le met entre les mains de Frank.

Voyons, si cela ne dépasse pas les limites de votre intelligence!... Les mains ainsi!... là, bien!... Placez-vous devant moi, maintenant! Mais non, pas ainsi; comment voulez-vous que j'aille chercher mon fil à ces hauteurs! Placez-vous là. (Elle lui indique un coussin.)

FRANK.

Comment ?

IRÈNE.

Mais, monsieur, que font les princes quand ils sont bien élevés ?

FRANK, se mettant à genoux devant Irène.

Ils passent leur vie à tenir des écheveaux et à se mettre à genoux.

IRÈNE.

Ah ! c'est bien heureux.

FRANK.

Et maintenant, voulez-vous que je vous dise la suite de l'histoire du prince et de Leïla ?

IRÈNE.

Bon, voilà que vous voulez lire à présent ?

FRANK.

Je sais cela sur le bout du doigt.

IRÈNE.

Dites, alors...

FRANK.

Leïla était une enfant tout grâce et tout gentillesse; spirituelle et mutine, elle raillait fort agréablement, devant témoins, le poëme de l'amour; mais on ne se joue pas du Dieu, et le cœur ne perd rien de ses droits. (S'interrompant.) C'est bien comme cela ?... Trouvez-vous que j'aie des dispositions ?

IRÈNE.

Racontez donc !

FRANK.

Or, un orage avait surpris nos amoureux ; ils avaient été obligés de se réfugier dans un petit palais, tout près de là ; ils étaient seuls dans une salle blanche, égayée par un rayon d'or qui s'était faufilé entre les nuages ; les oiseaux chantaient, des parfums pénétrants se dégageaient de la terre et

des fleurs, et tout dans la nature disait : Amour !... Et comme la belle princesse n'avait plus d'auditeurs pour sa petite comédie de l'indifférence, elle se laissait aller naïvement à de douces rêveries. (Irène écoute avidement et cesse de pelotonner son fil.) Alors le prince lui dit : ô Irène ! Leïla, veux-je dire... tu es belle et je t'aime !... tes yeux sont un ravissement, ta voix une harmonie, ton cœur est bon, je t'aime, sois la seconde moitié de moi-même, ma vie et mon soleil. (Irène émue a laissé tomber ses mains sur ses genoux. — il lui prend les mains.) Et comme ses petites mains étaient inoccupées, le prince s'en empara. (Irène, comme réveillée, retire vivement ses mains et se met à dévider rapidement.) Oh ! non ! laissez-les vos petites mains, laissez-les dans les miennes, ainsi toujours ! (Il lui reprend les mains). Car c'est ainsi que je veux vivre, Irène !... Leïla, veux-je encore dire !... votre main dans la mienne, et mon cœur près de votre cœur. Et alors le prince couvrit de baisers ce trésor qu'il venait de conquérir. (Il lui baise les mains. Depuis quelques instants, madame Rigaud est entrée et s'est arrêtée sur le seuil de la porte, écoutant, souriante, la déclaration de Frank.)

MADAME RIGAUD.

Eh bien ? (Irène, confuse, se lève précipitamment et court se jeter dans les bras de sa mère.)

IRÈNE.

Mère ! il m'aime.

MADAME RIGAUD.

Je le vois bien !... Tu ne le savais donc pas ?

IRÈNE.

Si, maman, mais il ne me l'avait pas encore dit.

FRANK.

Si, au nom de notre bonheur commun, madame, je vous demandais à deux genoux de permettre que je vous nomme aussi ma mère !...

MADAME RIGAUD.

Votre mère !...

IRÈNE.

Oh ! oui !... maman !

FRANK.

Oh ! madame !... n'y consentirez-vous pas ?

MADAME RIGAUD.

Que vous dirai-je..., après avoir permis ces entrevues avec ma fille, et ces récits trop transparents de princes et de princesses amoureux...

IRÈNE.

Mais oui! pense donc, mère!... c'est que je suis très-compromise.

MADAME RIGAUD, riant.

Horriblement!... oui, mon enfant!... Alors...

FRANK, vivement.

Vous consentez!... Oh! ne le niez pas... vous consentez!... Merci! mille fois merci!... toute ma vie ne suffira pas...

MADAME RIGAUD.

Bon! bon! et vous croyez que c'est fait... tout simplement... comme cela!.. Madame, donnez-moi votre fille!.. voici monsieur!... et vite à la mairie et à l'autel!... Ah! mes enfants, ce sera peut-être plus difficile que vous ne le pensez!..

IRÈNE.

Oh! pourquoi donc?

MADAME RIGAUD.

Et le consentement du colonel?

IRÈNE.

Est-ce qu'il peut me refuser quelque chose?...

MADAME RIGAUD.

Hum! si d'aventure, il avait d'autres projets; tu sais, ma chérie, qu'il est ton second père, que nous lui devons tout, et que si cruel que fût un refus de sa part, il serait de notre devoir strict de ne pas faire à sa vieille amitié le chagrin d'une désobéissance.

IRÈNE, avec soumission.

Certainement, maman.

FRANK.

Oh! mon Dieu!

MADAME RIGAUD.

Ne vous désolez pas trop d'avance nous allons voir!

LE COLONEL, dans la coulisse.

Müller.

MADAME RIGAUD.

Le voici!... laissez-moi seule avec lui!... va dans ta chambre, Irène! (Irène sort à gauche.) Vous, Frank, promenez-vous dans le parc et ne rentrez que lorsque je vous ferai prévenir.

FRANK.

Oh! madame, soyez notre Providence! (Il sort à droite.)

LE COLONEL, en dehors.

Müller!

MULLER.

Présent.

LE COLONEL.

C'est heureux.

SCÈNE III

LE COLONEL, MADAME RIGAUD.

LE COLONEL, à Müller.

Il viendra tout-à-l'heure un monsieur en uniforme noir, avec une cravate blanche.

MULLER.

Un colon ?

LE COLONEL.

Oui ! tu le feras entrer dans le grand salon.

MULLER.

Bon ! (Il sort.)

LE COLONEL.

Ah !..... enfin, me voici !..... bonjour maman Rigaud !..... (Appuyant sur le mot maman.) Bonjour maman Rigaud !... est-ce ennuyeux les notaires !... Il n'en voulait pas finir !... il m'en a débité des choses inutiles !..

MADAME RIGAUD.

Mais qu'avez-vous donc de si important à faire chez les notaires ?...

LE COLONEL, riant sous cape.

Vous êtes bien curieuse !... Dieu merci, je m'en suis débarrassé !... pendant qu'il feuilletait le code, j'ai fait demi tour et bonsoir !... me voilà... du reste, on le reverra !... (Appuyant.) on le reverra !... Voyons, si nous revenions un peu à ce que vous m'avez dit tout-à-l'heure ?... hein ? savez-vous que vous m'avez tout bouleversé ?

MADAME RIGAUD.

Comment cela, mon ami ?...

LE COLONEL.

Avec un mot.

MADAME RIGAUD.

Et quel mot, s'il vous plaît?

LE COLONEL.

Parbleu oui, faites donc l'ignorante !.. le mot qui rend les mères soucieuses quand les petites filles deviennent des jeunes filles.

MADAME RIGAUD.

Le mariage ?...

LE COLONEL.

Oui le mariage ! ça sonne bien ce mot là.

MADAME RIGAUD, à part.

Je ne me trompais pas.

LE COLONEL.

Eh bien?...

MADAME RIGAUD avec hésitation.

Ah ! oui, mon ami !... on me demande la main d'Irène !... (Elle le regarde très-attentivement.)

LE COLONEL, très-ému.

Ah ! on vous... demande... la main d'Irène.

MADAME RIGAUD.

Qu'avez-vous mon ami ?

LE COLONEL.

Moi ?... rien ? eh bien, on vous a demandé la main d'Irène, quoi !... c'est tout naturel !... et... vous avez... refusé, n'est-ce pas ?

MADAME RIGAUD.

Ni refusé, ni accepté !... je venais avant tout vous demander votre avis... et votre consentement !...

LE COLONEL, de plus en plus ému.

Ah !... mon... consentement !... (Il se tourne et voulant cacher son émotion qui se traduit par une larme furtive, il va s'asseoir dans un fauteuil près du guéridon, prend une paire de lunettes qui se trouve sur la table et déploie un journal à l'envers.)

MADAME RIGAUD.

Eh bien ! mon ami !... (Elle le regarde.) Ah ! voilà que vous portez lunettes à présent ?

LE COLONEL.

Oui, ma vue faiblit de jour en jour !...

MADAME RIGAUD.

C'est la première fois que vous me le dites.

LE COLONEL.

Il y a commencement à tout.

MADAME RIGAUD, le regarde plus attentivement.

Mais, Dieu me pardonne, ce sont mes lunettes que vous avez là ! vous ne devez rien voir, c'est du numéro quatre.

LE COLONEL.

Parbleu non, n'est-ce pas ?

MADAME RIGAUD, riant.

Ah! prenez donc garde, vous tenez le journal à l'envers.

LE COLONEL, se levant impatienté et jetant son journal sur la table.

Eh! bien?... qu'est-ce que cela fait?... si c'est comme ça que je lis les journaux, moi!

MADAME RIGAUD.

A votre aise!...

LE COLONEL.

Est-ce que ce n'est pas toujours la même chose, les journaux?

MADAME RIGAUD.

Vous aurais-je fait de la peine, mon ami?...

LE COLONEL.

Mais non! mais non!

MADAME RIGAUD.

C'est que vous avez un air singulier!...

LE COLONEL, éclatant.

Eh! bien, oui! j'ai un air singulier! croyez-vous qu'on reçoive des nouvelles comme celle-là, à brûle pourpoint, sans que cela vous remue un peu?... Vous voulez marier votre fille, vous faites bien, vous me demandez mon consentement, est-ce que j'ai des consentements à donner, moi?... Mariez-la, parbleu!... Je ne vous en empêche pas! seulement, vous me permettrez bien d'être un peu ému, que diable!...

MADAME RIGAUD.

Colonel.

LE COLONEL.

Est-ce que nous n'étions pas habitués à posséder cet enfant-l à nous deux!... maintenant, il va falloir rogner chacun notre part, si, toutefois le mari nous laisse quelque chose!... Vous croyez qu'on renonce à cela facilement quand pendant six ans on a pris l'habitude de cette affection... quand elle entrait dans votre existence aussi nécessairement que l'air et le pain?... Et au moment où l'on y pense le moins, vous venez-là, me dire comme un billet lithographié : Madame Rigaud à l'honneur de vous faire part du mariage de mademoiselle Irène sa fille, avec... Et vous voulez qu'on soit calme!... (Depuis quelques instants Irène entr'ouvre de temps en temps la porte de la chambre et écoute.)

MADAME RIGAUD, à part.

Pauvre homme!... (Haut doucement.) Mon ami, si cela vous fait de la peine, n'en parlons plus.

LE COLONEL, lui tendant la main.

Allons!... pardon!... on n'est pas brutal comme cela!... que diable voulez-vous?

MADAME RIGAUD.

Ne vous excusez donc pas!... Mais vous comprendrez bien mon désir d'établir Irène!... Elle est pauvre...

LE COLONEL.

Pauvre?... sacrebleu!... qui est-ce qui dit cela?

MADAME RIGAUD.

Moi, colonel!... et j'ai de bonnes raisons pour le dire... un très-bon parti se présente... un parti inespéré... et... quand je vous l'aurai nommé!...

LE COLONEL, brusquement.

Est-ce que je vous demande son nom? qu'est-ce que cela me fait?... je ne veux pas le savoir!...

MADAME RIGAUD.

Mais encore...

LE COLONEL.

Eh! que m'importe!... c'est un mari... voilà tout!... un voleur qui s'introduit chez nous pour nous ravir le seul trésor que nous ayons!... Ah! le misérable!... Il est jeune n'est-ce pas?...

MADAME RIGAUD.

Oui!

LE COLONEL.

C'est cela!... et joli sans doute.

MADAME RIGAUD.

Mais suffisamment!.. Élégant, distingué!...

LE COLONEL.

Oui, oui, allez votre train!... superbe!... et toutes les vertus, cela va sans dire!...

MADAME RIGAUD.

Ah! colonel!

LE COLONEL.

Je vois cela d'ici!.., un joli petit jeune homme bien frisé, avec de jolis faux-cols, bien tendre, qui baye aux étoiles, (Prenant le livre qui est sur la table.) qui fait, d'une voix émue, la lecture aux demoiselles sensibles... (Il repose le livre brusquement) c'est Frank!... je parie que c'est Frank.

MADAME RIGAUD.

Lui-même!...

LE COLONEL, furieux.

Et quand je pense que c'est moi qui l'ai introduit ici !... Que je le choyais ! que je l'encourageais moi-même à ne pas se faire soldat ! Et je l'aimais, le petit misérable !... et je lui serrais la main !... (Se frappant le front.) Oh ! abominable brute !.. oh ! idiot que je suis !... Tu iras au régiment, mon petit gaillard !...

MADAME RIGAUD.

En vérité ! colonel ! je ne vous reconnais plus !... Frank est un bon et charmant jeune homme.

LE COLONEL, prenant la main de madame Rigaud.

Mais, ma chère madame Rigaud, vous ne comprenez donc pas que vous m'enfoncez mille poignards dans le cœur !... Vous ne voyez donc pas que lorsque je suis revenu tout à l'heure, j'étais gai comme un rayon de soleil, et que me voici triste à pleurer et à mourir !.. Vous ne devinez donc rien ?..

MADAME RIGAUD.

Oh ! pauvre ami !.... si ! si !... j'ai deviné !.... Est-ce donc possible !...

LE COLONEL.

Eh bien ! quoi ?.... pourquoi en serait-il autrement ?.... cette enfant, je l'ai vue grandir sous mes yeux, elle me tenait lieu de famille, et avec elle, je me disais que l'homme n'est pas fait pour la solitude éternelle. Et puis, j'ai vu se développer ses charmantes qualités, son esprit, sa beauté ; elle avait pour moi des sourires divins et j'entrevoyais le ciel dans ses grands yeux bleus !.. A toute heure, je lisais dans son cœur, comme en un livre ouvert ; personne encore n'y avait gravé un souvenir !... et ce bon petit cœur était si plein de tout ce qui doit faire le charme, le bonheur ineffable de l'homme auquel il se serait donné, que... eh ! mon Dieu ! est-ce que j'avais jamais aimé, moi ?...

MADAME RIGAUD.

Et vous ne m'en disiez rien !

LE COLONEL,

Est-ce que je le savais ?.... Est-ce que je m'en rendais compte à moi-même !... Et pourtant, je faisais mille rêves d'avenir ; je suis devenu économe, moi ! j'ai pensé à l'argent, moi ! j'ai mis sou par sou de côté ! Je voulais la voir heureuse, dans le luxe, parée comme une madone, n'ayant pas un désir que je ne pusse satisfaire ! Croyez-vous que ce fût pour moi, tout cet argent ! Parbleu oui !... les balles et la poudre nous sont fournis gratis !... Eh bien, voilà qu'avec un mot vous bou-

leversez tout mon échafaudage de bonheur !... ah ! triste !... triste !...

MADAME RIGAUD.

Mais, mon ami, rien n'est arrêté encore !

LE COLONEL, vivement et se reprenant à une espérance.

Rien... ah !...

MADAME RIGAUD.

Je n'ai rien voulu décider sans vous consulter !...

LE COLONEL, suppliant.

Voyons, ma bonne madame Rigaud, je vous ai toujours bien aimée !... vous ne voudriez pas me porter un coup mortel !... je vous assure que je souffrirais bien, s'il me fallait abandonner Irène !...

MADAME RIGAUD.

Pauvre bon... cher ami !

LE COLONEL.

Je la rendrai bien heureuse !... soyez tranquille... je me ferai pardonner par elle de m'être mis en travers de son mariage !... je serai bien doux, je me ferai tout jeune pour elle !.., Dites-moi donc, est-ce que vraiment vous croyez qu'elle l'aime? (Madame Rigaud se tait, — après un moment de silence.) Non, n'est-ce pas ? Ces esprits d'enfants ne gardent pas longtemps les empreintes !.. un petit chagrin !... un mal de dents, et c'est fini !... Oh! si je pouvais parvenir à me faire aimer d'elle.... C'est à deux genoux que je vous demanderais sa main !....

SCÈNE IV

Les mêmes, IRÈNE.

(Irène entre doucement, elle est très-pâle et comprime son cœur pour en étouffer les battements, elle s'avance grave et tendant la main au colonel.)

IRÈNE.

La voici !.. elle est à vous !... (Elle se réfugie dans les bras de sa mère qui l'embrasse.)

LE COLONEL.

Quoi ?... Irène !... vous écouliez ?... et vous me tendez votre main ?... Oh ! mais, c'est à devenir fou !... et c'est bien sincèrement, sans chagrin, que vous me l'offrez, cette chère petite main que je voudrais couvrir de baisers !... (Il lui prend la main, Irène la retire doucement.)

IRÈNE.
Bien sincèrement !... oui...
LE COLONEL.
Vous m'écoutiez !... Eh ! bien, tant mieux !... Je n'eusse jamais osé vous faire à vous-même ces aveux !... ainsi vous savez...
IRÈNE.
Je sais que vous nous avez donné votre vie et que je vous dois la mienne, je sais que nous étions seules... sans soutien, et que vous nous avez donné tout : à ma mère, les consolations, et l'existence douce, à moi l'éducation, l'amour du bien, à toutes deux une affection sainte !...
LE COLONEL.
Ne parlons pas de cela, je vous en prie !
IRÈNE.
Je sais que, pour vous éviter un chagrin, pour détourner une larme de vos yeux, j'eusse donné mon sang, car vous m'avez appris la reconnaissance !... Je sais que je n'aurai pas trop d'une vie de dévouement pour vous payer ma dette.
LE COLONEL, tristement.
Hélas ! mon Irène... reconnaissance... dévouement... ce n'est pas de cela seulement qu'est fait le bonheur dans le mariage.
IRÈNE.
Je serai une épouse tendre et fidèle comme j'ai été une fille soumise et aimante. Dieu me permettra de faire votre vie heureuse, car je l'en prierai du fond du cœur. Vous fixerez vous-même le jour de notre mariage...
MADAME RIGAUD, embrassant Irène.
Bien, Irène !...
LE COLONEL, tristement.
Irène, pourrez-vous oublier ?..
IRÈNE.
Oh ! vous l'avez dit vous-même ; l'esprit des enfants ne garde pas les empreintes ! J'oublierai !... oui... oui ! J'oublierai !... (Irène sort grave et triste, au bras de sa mère, arrivée à la porte, elle ne peut retenir un sanglot ; le colonel se retourne ; mais les deux femmes sont déjà disparues.)

SCÈNE V

LE COLONEL. seul. Il reste quelques instants pensif.
Allons !.. voilà un mariage qui s'annonce avec les gaîtés d'un

enterrement!... Ah! les enfants cruels!.. Après tout, cette pauvre petite... elle aussi faisait ses rêves!... et tout-à-coup comme cela, elle les voit s'évanouir dans les nuées!... Diable!... je suis donc bien laid... et bien vieux!... Ah bah!... il faut laisser quelque temps à son petit chagrin!... En me voyant si bon, si dévoué, guettant au passage ses désirs, ses joies, ses ordres, elle oubliera!... oui, elle oubliera! Elle me l'a dit!... C'est égal, voilà des préparatifs de mariage qui ne sont pas d'une gaîté folle!...

SCÈNE VI

LE COLONEL, MULLER.

MULLER, entrant.

Colonel!

LE COLONEL.

Quoi, encore?

MULLER.

Le colon!...

LE COLONEL.

Qu'il aille se promener, il m'ennuie!..

MULLER.

Bon!...

LE COLONEL.

Dis-lui de m'attendre. — (Fausse sortie de Müller.) Müller!

MULLER.

Colonel!...

LE COLONEL.

Viens ici. — (Avec beaucoup d'hésitation.) Je vais me marier!

MULLER.

Bon!

LE COLONEL.

En es-tu content? (Müller fait signe que non.) Je te garde avec moi!...

MULLER.

Pas nourrice!

LE COLONEL.

Eh! bien, va au diable!... (fausse sortie de Müller.) Müller!... (Müller rentre.) C'est mademoiselle Irène que j'épouse.

MULLER.

Et le jeune?...

LE COLONEL.

Bon !... J'étais donc le seul à ne pas le savoir ? (Haut.) Le jeune !... le jeune !... il est distancé !

MULLER.

Pauvre fille !...

LE COLONEL.

Ah ! mais, dis donc, tu m'ennuies !... quelle objection as-tu à faire à ce mariage ?

MULLER.

Soldat à femmes...

LE COLONEL.

Eh ! bien, quoi ? soldat à femmes ?...

MULLER.

Plus de poudre !...

LE COLONEL.

Plus de poudre, plus de poudre !...

MULLER.

Déserteur !...

LE COLONEL, furieux.

Sacrebleu !... (Doucement.) Eh bien ?.. que faire, alors ?..

MULLER.

Paquetage ! Kabylie !...

LE COLONEL, il marche de long en large dans la chambre ; après un instant de réflexion, regardant Müller avec colère.

Qui est-ce qui vous demande des conseils à vous ?

(Müller sort en sifflant la marche.)

SCÈNE VII

LE COLONEL (seul).

Oui, va !... siffle ta marche, gredin !... (Il se promène de long en large). Il a peut-être raison, ce Müller !... à mon âge, vouloir lier à mon sort celui de cette pauvre enfant !... Mais, est-ce que c'est ma faute, à moi ?... pourquoi donc, lorsque tout à l'heure, j'ai appris cette belle nouvelle, m'a-t-il semblé que quelque chose se brisait en moi ? (Il essuie une larme et regarde à toutes les portes si personne ne le voit.) Il n'y a personne qui me voie au moins !... suis-je bête ! (Il marche à grands pas et s'arrête devant une glace, se parlant à lui-même.) Comment, c'est toi, vieux soldat, qui te prends à devenir amoureux de ces dix-huit ans en fleurs ?... Comme cela te va bien !... Tu veux

2.

te mêler de chanter mai, toi vieux janvier grelottant !... (Marchant). Il a raison, ce Müller !... Eh ! oui, parbleu, il a raison !...Eh ! bien, tu l'entendras ta marche, imbécile !... En Kabylie. — Et plus de ces folies, et oublions même que nous y avons pensé !... Elle aime, cette petite fille !... Elle sera heureuse !... (Furieux). Avec son jeune mari !... Voyons, vite une lettre à mon lieutenant-colonel pour l'avertir de mon départ !... (Allant à la table). Y a-t-il une feuille de papier ici ?... Oui !... je sens que je vais bien l'aimer, ce petit monsieur ! (Ecrasant sa plume.) Ah ! satanée plume !... J'élèverai leurs petits enfants !... (Il écrit avec des mouvements nerveux et fait un pâté sur la lettre.) Ah !... un pâté à présent !... (Il déchire la lettre). Bon !... plus de papier !... Voilà bien une comptabilité de femme. (Réfléchissant.) Plus de papier ! Eh ! au diable les lettres !... Je suis bien bon, ma foi, de faire de pareilles générosités, à mon âge !... ce garçon est à peine né !... Il a toute une vie pour courir après le bonheur !... si je le laisse échapper quand je le tiens si bien, est-ce que j'aurai le loisir de le retrouver ? Ah oui !... attendez-moi sous l'orme... ma parole, je suis stupide !... non, non, non... plus de ces sensibleries bêtes !... pas de lettre, jamais de lettre !... Allons trouver maman Rigaud, et fixons le jour de la petite cérémonie !... Ta, ta, ta... Et si M. Müller n'est pas content, eh bien, on se passera de lui, parbleu ! (Il sort.)

SCÈNE VIII

IRÈNE, seule.

(Au moment où le colonel sort, entre par une porte de droite, Irène. Elle marche dans la chambre sans avoir conscience de ce qu'elle voit, elle passe devant le guéridon et aperçoit le livre dans lequel Franck a lu ; elle s'en empare vivement, le regarde, puis le laisse tomber. Elle porte la main à ses yeux, puis elle va s'asseoir au piano, fait quelques accords, et joue enfin le prélude de l'*Adieu* de Schubert. Après quelques moments, elle laisse tomber sa tête dans ses mains et s'écrie, avec un sanglot) : Mon Dieu, mon Dieu !...

SCÈNE IX

FRANK, IRÈNE.

FRANK, entrant essoufflé.

Est-ce donc vrai, Irène ? je vous ai perdue...

IRÈNE, *elle se lève, et composant son visage, essuie furtivement ses larmes, tend la main à Frank, et lui dit gravement et simplement.*

C'est fini... Franck, il ne faut plus nous revoir !

FRANK.

Mais je ne puis m'habituer à cette pensée, Irène !... mais c'est mon cœur que l'on me prend là !... qu'avais-je fait pour mériter cette douleur ?

IRÈNE.

Ne me dites rien... je souffre autant que vous... mais je dois étouffer mes sanglots... et il faut que je ne souffre plus !...

FRANK.

Mais qui peut vous empêcher d'être à moi ?

IRÈNE.

Le devoir... ne le sentez-vous pas, que nulle autre raison ne pouvait nous séparer ?...

FRANK.

Oh ! mon Dieu, mon Dieu !... on a donc craint que je ne pusse vous rendre heureuse, ma belle, ma bien-aimée Irène ? Oh ! mais rien n'empêchera que je ne porte éternellement en moi le souvenir des heures écoulées près de vous, et de cet amour qui faisait ma vie... On pourra nous séparer, mais arracher de mon cœur ce souvenir, de ma bouche, votre nom, jamais, jamais !

IRÈNE.

Taisez-vous... Frank, il ne faut plus nous revoir !...

FRANK.

Il était si beau, pourtant mon rêve !... car vous devez bien comprendre, n'est-ce pas, Irène, la félicité de cette communion éternelle de deux âmes qui s'attirent et se recherchent !.. Mais c'est un jour ouvert sur le paradis !

IRÈNE, *pensive.*

Oui !... (*On voit, dans le jardin, passer devant la fenêtre le colonel qui se promène sombre, les bras croisés ; en entendant des voix dans le salon, il se retourne et vient s'accouder à la fenêtre ouverte donnant du salon dans le jardin.*)

FRANK.

Les doux épanchements, les plaisirs légitimes qui ne coûtent ni remords ni larmes, deux mains qui s'unissent, deux bras qui se soutiennent, deux cœurs qui se parlent !...

LE COLONEL, *avec dédain.*

Oui ! des phrases.

FRANK.

« Tenez, Irène, voyez! (Il lui prend la main.) Nous marchions
« ainsi dans le chemin de la vie, l'un près de l'autre... tout
« près, tout près... Ici, mon adorée, voici un caillou qui
« meurtrirait votre petit pied blanc!... attendez que je l'é-
« carte, mon Irène!... Bien!... marchez hardiment mainte-
« nant, la route est belle!... Là!... Oh! Frank, ami, pre-
« nez garde!... voyez-vous ce précipice, comme il est noir
« et profond!... Prenons ce petit sentier, ici, tenez, mon
« bien-aimé!... Bon! nous avons évité l'abîme... Continuons
« gaiement notre voyage.

IRÈNE.

La vie est belle ainsi...

FRANK.

Et puis, ce sont les joies qui arrivent ; tiens, Irène, prends
la part de mon bonheur!... Les joies partagées se doublent,
mon amour!... Ou bien, c'est un chagrin!... Frank, prends
la moitié de mon fardeau!... Et la douleur se dédouble à être
portée à deux!...

IRÈNE, suppliante et énamourée.

Assez! oh! assez!

LE COLONEL.

« C'est pourtant vrai que c'est joli la chanson de ces voix
« de vingt ans!... Ah! je n'ai plus la voix, moi!... »

FRANK.

Puis c'est le frêle petit berceau dans lequel dort le baby :
c'est la chanson monotone et douce avec laquelle on calme ses
premiers cris : c'est cette petite bouche rose qu'on baise, et
cette fraîche haleine qu'on respire!...

LE COLONEL, s'animant.

« Ah! je les vois d'ici, les jolis petits chérubins! »

FRANK.

Et l'enfant grandit à l'ombre de votre double amour; et
lorsque vos cheveux blanchissent, c'est en lui que passent
votre jeunesse et votre beauté, pour vous montrer l'éternelle
succession des printemps!

IRÈNE.

Frank! Frank!... Oh! non, il ne faut plus nous revoir!

NOTA. Les passages de cette scène précédés de guillemets ont été
supprimés à la représentation.

LE COLONEL.

Décidément, ils m'émeuvent ces enfants ! (Il quitte l'appui de la fenêtre et se glisse dans le salon derrière Frank et Irène.)

FRANK.

Eh bien, c'est cette vie là, Irène, que je voulais vivre avec vous !... ce sont ces bonheurs purs que je rêvais pour nous deux lorsqu'on a brusquement brisé toutes mes espérances !

LE COLONEL, frappant sur l'épaule de Frank.

Qui est-ce qui vous a brisé quelque chose, à vous ?

FRANK.

Le colonel !

IRÈNE, présentant gravement le colonel à Frank.

Mon mari, monsieur Frank !

FRANK.

Son mari !.. (Le colonel hausse les épaules.)

SCÈNE X

Les Mêmes, MULLER, MADAME RIGAUD, Le Notaire.

MULLER.

Colonel !

LE COLONEL.

Quoi ?

MULLER.

Colon !

LE COLONEL.

Eh bien !

MULLER.

Là !... en faction !

LE COLONEL.

C'est bon ! qu'il entre !...

MULLER, au notaire.

Avancez !... (Entre le notaire.)

LE COLONEL.

Bonjour, maître Dufrêne !... soyez le bienvenu !... vous arrivez comme marée en carême !

LE NOTAIRE.

Trop heureux de pouvoir vous être agréable, colonel.....

LE COLONEL.

Vous avez préparé la petite machine ?

LE NOTAIRE, lui remettant un papier.

La voici !

LE COLONEL.

Bon!... donnez-moi ça! (Il examine le papier et le met dans sa poche.) Vous reste-t-il une heure à dépenser et une feuille de papier timbré à barbouiller?

LE NOTAIRE.

Dix si vous voulez, colonel!

LE COLONEL, haut.

Vous êtes bien bon!... eh bien asseyez-vous là, tenez! Müller, donne l'encrier!.. (Le notaire prend place à la table.) Bien!.. maintenant, dressez-moi le contrat de mariage de ces gamins!...

LE NOTAIRE, étonné.

De...

LE COLONEL.

Eh! oui, parbleu!... le contrat de mariage d'Irène et de Frank!.. c'est limpide, cela!

FRANK.

Il se pourrait!...

MULLER.

Brave homme!... (Pendant toute la fin de la scène, le notaire écrit ; un instant il appelle près de lui Frank et lui parle à voix basse, puis il écrit sous sa dictée.)

IRÈNE, allant vers le colonel et lui prenant les mains.

Oh! vous êtes bon comme Dieu!

LE COLONEL.

Oui, oui!... (A Müller), toi, va paqueter!...

MULLER.

Oh! à présent?...

LE COLONEL.

Eh bien!... quoi?...

MADAME RIGAUD, bas à Müller qui se trouve près d'elle.

Où veut-il aller!

MULLER, faisant le geste de tirer des coups de fusil.

A la noce!... (Haussant les épaules.) Parce que l'enfant permute.

MADAME RIGAUD, bas au colonel.

Complétez le sacrifice! restez!...

LE COLONEL.

Ta, ta, ta, ta!... un mot, madame Rigaud!... qu'est-ce que vous disiez donc tantôt, qu'Irène était pauvre?...

####### MADAME RIGAUD.
Mais...
####### LE COLONEL.
Prenez cela et donnez-le au notaire pendant le contrat.
####### MADAME RIGAUD, examinant le papier,
Une donation!... oh! colonel, jamais, jamais!
####### LE COLONEL.
Plus bas donc!... pas un mot à Irène!...
####### MADAME RIGAUD.
Mon ami!
####### LE COLONEL.
Assez!... je ne veux pas, moi, que cette enfant soit l'inférieure de son mari!...
####### MADAME RIGAUD.
Mais colonel... (Irène s'approche.)
####### LE COLONEL.
Pas d'observations!... un mot de plus et je l'épouse!... Ah! mais!...
####### LE NOTAIRE, appelant madame Rigaud.
Madame. (Madame Rigaud lui remet la donation.) Oui, oui, je sais... je sais!.. Colonel il n'y a plus qu'à signer.
####### LE COLONEL.
Allons, signons vite, et que je parte!..
####### TOUS.
Comment?.. partir?..
####### LE COLONEL.
Eh bien! oui, je m'en vais!... et mon régiment, vous croyez qu'il se mène tout seul là bas?.. et le ministre de la guerre...
####### MADAME RIGAUD.
Oh! colonel...
####### LE COLONEL, bas à madame Rigaud. Il lui fait remarquer le couple de jeunes gens ; tristement.
Eh! ma pauvre madame Rigaud, vendanges sont faites!... vous voyez bien qu'il faut partir!
####### IRÈNE, s'approchant et lui prenant la main.
Oh! je vous en prie, restez!...
####### FRANK.
Oui, je vous en prie, colonel, restez...
####### LE COLONEL, très-ému, il a des mouvements de rage et essuie des larmes en regardant Irène et Frank.
Ah! vous vous aimez joliment, vous!

FRANK.

Oh! colonel, si vous saviez!...

LE COLONEL, l'interrompant.

Bien!... connu!... Eh bien, morbleu!... Frank, Irène! allons, les jeunes gens, les épouseux, vous ne vous êtes pas encore embrassés!...

FRANK.

Oh! vous le permettez?...

LE COLONEL.

Parbleu! (Frank saisit la tête d'Irène qui se laisse embrasser.) Bing!!!

TOUS.

Quoi?...

LE COLONEL.

Rien!... (Mettant la main sur son cœur, à part) une balle là!... c'est mort!... Je crois que je pourrai rester! (Haut.) c'est joli, cela, l'amour... à votre âge! Encore, les enfants!... Allons, embrassez-vous donc!...

IRÈNE, après un coup d'œil à Frank.

Oui. (Elle saute au cou du colonel. Frank saisit une de ses mains qu'il embrasse, madame Rigaud en fait autant de l'autre! Le notaire pleure et s'essuie les yeux avec le bout de sa cravate.)

LE COLONEL.

C'est bon! c'est bon!... on restera, quoi! (Retenant Frank par la main. Bas.) Vous allez me la rendre heureuse, vous!... (Geste de Frank.) sinon! (A Müller.) Monsieur Müller est satisfait?...

MULLER, d'une voix émue.

Oh! oui!... brave!

LE COLONEL, au notaire.

Allons, notaire, les paperasses!... (Le notaire tend la plume à madame Rigaud.)

FIN.

Coulommiers.—Typ. A. MOUSSIN et Ch. UNSINGER.

BIBLIOTHÈQUE DU THÉATRE MODERNE

EN VENTE CHEZ DENTU, ÉDITEUR :

	F. C.
LES PETITS OISEAUX, comédie en trois actes, par MM. Eugène Labiche et Delacour, joli vol. grand in-18....	2 »
LE VRAI COURAGE, comédie en 2 actes, par MM. Adolphe Belot et Raoul Bravard................	1 »
LA FLEUR DU VAL-SUZON, opéra-comique en 1 acte de M. Turpin de Sansay, musique de M. Douay	1 »
LES PLANTES PARASITES OU LA VIE EN FAMILLE, comédie en 4 actes, par M. Arthur de Beauplan..........	2 »
L'HOMME ENTRE DEUX AGES, opérette en 1 acte de M. Emile Abraham, musique de M. Henry Cartier.....	1 »
CORNEILLE A LA BUTTE SAINT-ROCH, comédie en 1 acte, en vers.......	1 »
L'HOTESSE DE VIRGILE, comédie en 1 acte et en vers, jolie impression de Perrin, de Lyon, 1 vol. grand in-18	2 »
LE PREMIER PAS, comédie en 1 acte, de MM. Labiche et Delacour......	1 »
LES ILLUSIONS DE L'AMOUR, comédie en 1 acte et en vers de M. Ernest Serret..................	1 »
LES VOISINS VACOSSARD, comédie-vaudeville en 1 acte de M. Marc-Michel	1 »
LES SCRUPULES DE JOLIVET, vaudeville en 1 acte de M. Raimond Deslandes	1 »
MONSIEUR DE LA RACLÉE, scènes de la vie bourgeoise, par MM. Edouard Brisebarre et Eugène Nus........	1 »
LA FANFARE DE SAINT-CLOUD, opérette en 1 acte de M. Siraudin, musique de M. Hervé	1 »
LES BIENFAITS DE CHAMPAVERT, comédie-vaudeville en 1 acte, par M. Henry Rochefort.............	1 »
UNE SEMAINE A LONDRES, voyage d'agrément et de luxe, folie vaudeville en 3 actes et onze tableaux, par MM. Clairville et Jules Cordier....	1 50
LES PROJETS DE MA TANTE, comédie en 1 acte et en prose, par M. Henry Nicolle...................	1 »
L'ALPHABET DE L'AMOUR, comédie vaudeville en 1 acte de M. Eugène Moniot...................	1 »
PRUDENCE EST SURETÉ, proverbe en 1 acte, par M. Eugène Moniot.......	1 »
LA SERVANTE MAITRESSE, opéra-comique en 2 actes, paroles de Baurans, musique de Pergolèse	1 »
LE PARADIS TROUVÉ, comédie en 1 acte, en vers, par Edouard Fournier....	1 »

	F. C.
ZÉMIRE ET AZOR, opéra-comique en 4 actes, par Marmontel, musique de Grétry	1 »
LA COMTESSE MIMI, comédie en 3 actes, par MM. Varin et Michel Delaporte.	2 »
LA MALLE DE LISE, scène de la vie de garçon, par M. Edouard Brisebarre.	1 »
UN HOMME DU SUD, à-propos burlesque mêlé de couplets, par MM. Henry Rochefort et Albert Wolff.......	1 »
LE MARIAGE DE VADÉ, comédie en 3 actes et en vers, précédée d'un prologue, par MM. Amédée Rolland et Jean Du Boys................	2 »
LE DERNIER COUPLET, comédie en 1 acte de M. Albert Wolff..........	1 »
LES FINESSES DE BOUCHAVANES, comédie en 1 acte mêlée de couplets, par MM. Marc-Michel et Ad. Choler...	1 »
L'AUTEUR DE LA PIÈCE, comédie-vaudeville en 1 acte, de MM. Varin et Michel Delaporte.	1 »
LE BOUCHON DE CARAFE, vaudeville en 1 acte, de MM. Dupuis et Eugène Grangé...................	1 »
LE MINOTAURE, vaudeville en 1 acte, de MM. Clairville et A. de Jallais..	1 »
LA FEMME COUPABLE, drame en 5 actes, de M. Eugène Nus...............	2 »
NOS PETITES FAIBLESSES, vaudeville en 2 actes, de MM. Clairville, Henri Rochefort et Octave Gastineau.....	1 »
LE DOYEN DE SAINT-PATRICK, drame en 5 actes, de MM. de Wailly et Louis Ulbach.................	2 »
CÉLIMARE LE BIEN-AIMÉ, comédie en 3 actes de MM. Labiche et Delacour.	2 »
LES 37 SOUS DE M. MONTAUDOIN, comédie-vaudeville en 1 acte de MM. Labiche et Ed. Martin...........	1 »
UN HOMME DE RIEN, comédie en 4 actes de M. Aylic Langlé...............	2 »
LE PROPRIÉTAIRE A LA PORTE, vaudeville en 1 acte, par M. Siraudin.	1 »
LES MÉDECINS, pièce en 5 actes, par MM. Éd. Brisebarre et Eug. Nus...	2 »
UN AVOCAT DU BEAU SEXE, comédie-vaudeville en 1 acte de MM. Siraudin et Choler.................	1 »
UN MONSIEUR QUI A PERDU SON MOT, comédie-vaudeville en 1 acte, de M. Jules Renard.................	1 »
LÉONARD, drame en 5 actes et 7 tableaux, de MM. Ed. Brisebarre et Eug. Nus..................	2 »

Coulommiers. — Typ. A. MOUSSIN et CHARLES UNSINGER.

www.ingramcontent.com/pod-product-compliance
Lightning Source LLC
Chambersburg PA
CBHW030117230526
45469CB00005B/1677